王羲之王献之小楷五种

中国碑帖高清彩色精印解析本

杨东胜 主编

禹中秋 编

浙江古籍出版社

图书在版编目（CIP）数据

王羲之王献之小楷五种 / 禹中秋编. — 杭州：浙江古籍
出版社, 2022.3（2022.9重印）

（中国碑帖高清彩色精印解析本 / 杨东胜主编）

ISBN 978-7-5540-2125-5

Ⅰ.①王… Ⅱ.①禹… Ⅲ.①楷书—书法 Ⅳ.①J292.113.3

中国版本图书馆CIP数据核字（2021）第212436号

王羲之王献之小楷五种

禹中秋　编

出版发行	浙江古籍出版社	
	（杭州体育场路347号　电话：0571-85068292）	
网　　址	https://zjgj.zjcbcm.com	
责任编辑	潘铭明	
责任校对	安梦玥	
封面设计	墨点字帖	
责任印务	楼浩凯	
照　　排	墨点字帖	
印　　刷	湖北金港彩印有限公司	
开　　本	787mm×1092mm　1/16	
印　　张	2.5	
字　　数	57千字	
版　　次	2022年3月第1版	
印　　次	2022年9月第2次印刷	
书　　号	ISBN 978-7-5540-2125-5	
定　　价	22.00元	

如发现印装质量问题，影响阅读，请与印刷厂联系调换。

简　介

　　王羲之（303—361），字逸少。琅邪临沂（今属山东）人，后徙居会稽山阴（今浙江绍兴）。历任秘书郎、宁远将军、江州刺史、右军将军、会稽内史等职。世称王右军，又称王会稽。曾师从卫夫人学习书法，他在汉魏质朴淳厚书风的基础上博采众长，开创了妍美、清新的新书风。梁武帝《古今书人优劣评》云："王羲之书字势雄逸，如龙跳天门，虎卧凤阙，故历代宝之，永以为训。"王羲之传世书迹有《兰亭序》《丧乱帖》《孔侍中帖》《姨母帖》《十七帖》《黄庭经》《东方朔画赞》等，多属后人摹本。

　　《黄庭经》，道教重要的经典。王羲之所书小楷《黄庭经》据传原为黄素绢本，在宋代曾摹刻上石，有多种拓本流传。此帖气韵超逸，开朗灵秀。本书所用版本为赵孟頫藏本，此本现藏于日本。

　　《乐毅论》，三国时夏侯玄撰文，据传原作为王羲之写给王献之的范本。此帖遒劲凝重，结构端严。本书所用版本为美国大都会艺术博物馆藏本。

　　《孝女曹娥碑》，三国时邯郸淳撰文，碑文记载的是曹娥投江寻父的孝行，无书者姓名，传为王羲之所书。此作体势偏扁，富有隶意。本书所用版本为美国大都会艺术博物馆藏本。

　　《东方朔画赞》，西晋夏侯湛撰文，末署"永和十二年五月十三日书与王敬仁"，传为王羲之书写。此帖遒丽古雅，神采俊逸。本书所用版本为故宫博物院藏本。

　　王献之（344—386），字子敬，王羲之第七子，东晋著名书法家。因官至中书令，世称王大令。王献之自幼随父亲学书，后自成一家，对后世影响深远，与王羲之并称为"二王"。传世书作有《洛神赋十三行》《鸭头丸帖》《中秋帖》等。

　　《洛神赋十三行》，王献之小楷代表作，内容为曹植《洛神赋》，帖文与原文稍有不同。据传原作写在麻笺上，至宋代仅存十三行，被刻石传世。因石质如玉，故世称"玉版十三行"，原石现藏于首都博物馆。此作秀逸流美，风度翩翩，后世评价极高。本书选用版本为张廷济旧藏"碧玉版"拓本。

一、笔法解析

1. 起笔

小楷起笔要注意入纸角度的问题，还要注意藏锋、露锋和用笔轻重的变化。

看视频

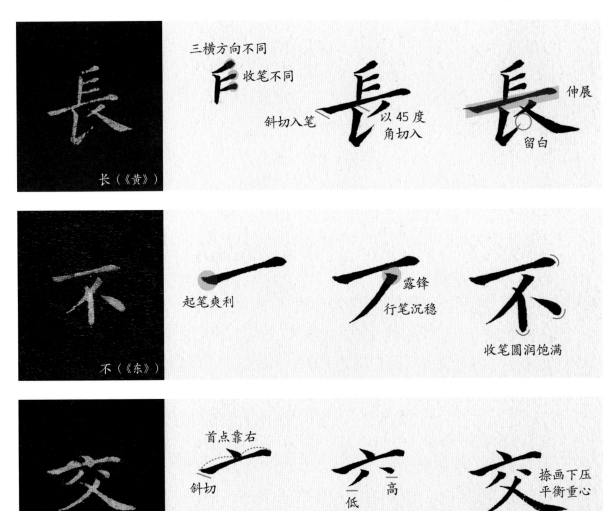

三横方向不同
收笔不同
斜切入笔
以45度角切入
伸展
留白

长（《黄》）

起笔爽利
露锋
行笔沉稳
收笔圆润饱满

不（《东》）

首点靠右
斜切
高
低
捺画下压
平衡重心
底部齐平

交（《洛》）

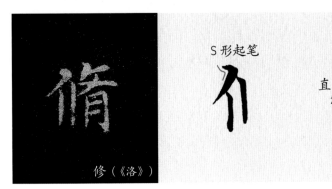

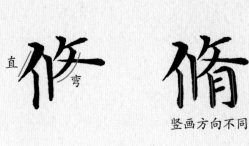

S形起笔
直
弯
竖画方向不同

修（《洛》）

注：技法部分单字释文括注内的"《黄》"指《黄庭经》，"《东》"指《东方朔画赞》，"《洛》"指《洛神赋十三行》，"《乐》"指《乐毅论》，"《孝》"指《孝女曹娥碑》。

2. 行笔

小楷的行笔要注意节奏、速度、曲直等问题。小楷行笔应多用中锋，掌握好行笔速度是写好点画的关键。

看视频

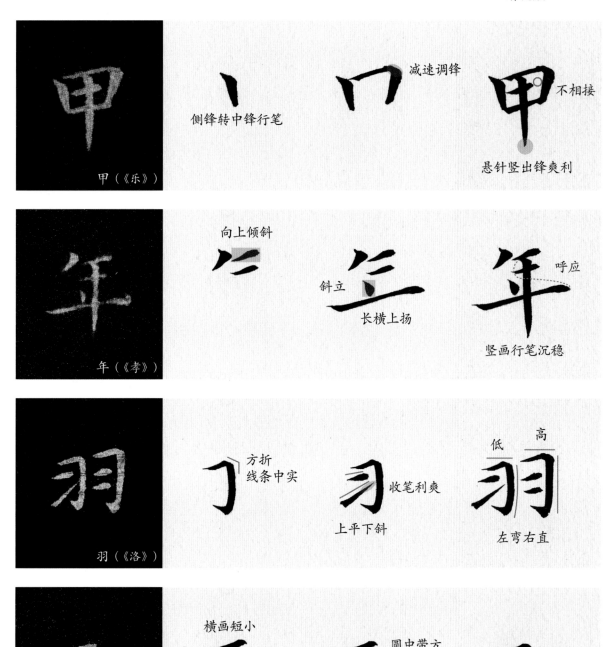

3. 收笔

收笔可以起到完善笔画形态、调整笔锋状态的作用，一般分为露锋收笔和藏锋收笔两种。

之（《乐》）

圆收
笔断意连

由重到轻

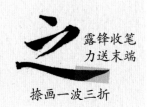
露锋收笔
力送末端
捺画一波三折

道（《孝》）

露锋收笔　藏锋收笔
等距　圆转
留白
饱满厚实

神（《洛》）

右收
左伸

上开下合

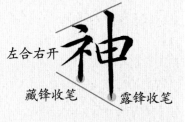
左合右开
藏锋收笔　露锋收笔

立（《洛》）

饱满
呼应
力送末端

切笔
方收

二、结构解析

1. 字形变化

字形的处理应以字的结构特点为依据，以和谐为标准。"二王"小楷的字形，大体上有偏长和偏扁两类。

看视频

事（《乐》）

按　提　按

两竖内斜

横画俯仰变化
长短参差不齐

整体偏长
呈倒三角

昭（《乐》）

以点代横

左竖有
弧度

转折处
重按

左低右高
整体偏扁

兮（《洛》）

笔断意连

重心靠上

右斜

娲（《洛》）

方起

提画左伸

不相接

内收

上下左齐
整体偏扁

5

2. 疏密变化

所谓"疏"，是指部件或笔画之间离得稍远一些；所谓"密"，是指部件或笔画之间离得稍近一些。"疏"与"密"是一种既对立又统一的关系。

看视频

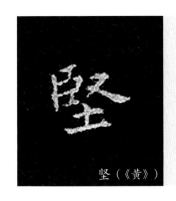

坚（《黄》）

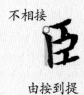

不相接
由按到提

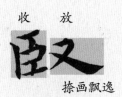

收　放
捺画飘逸

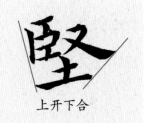

上开下合

横（《黄》）

对齐
左放右收

上开下合
穿插

左窄右宽
左疏右密
末两点打开

嗟（《洛》）

点画略重
变横为提

留白
起笔重　靠右

豫（《洛》）

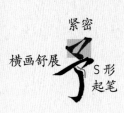

紧密
横画舒展　S形起笔

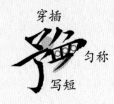

穿插
匀称
写短

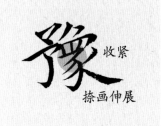

收紧
捺画伸展

3. 欹正变化

"二王"小楷的结构平中寓奇，似欹反正。平正与欹侧看似对立，实则统一于章法上的整体和谐。在书写过程中需要注意字形的欹正变化是否合理。

看视频

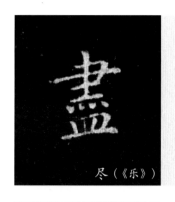

尽（《乐》）

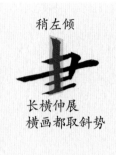

稍左倾
长横伸展
横画都取斜势

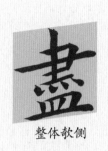

整体欹侧

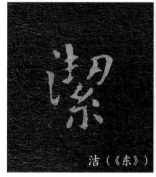

洁（《东》）

饱满

连带

留白
上开下合

上合下开
左部靠上

灵（《洛》）

四点呼应

形态不同

上下不对正

取斜势

南（《洛》）

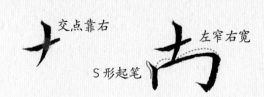

交点靠右
S形起笔
左窄右宽

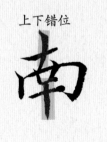

上下错位

7

三、章法与创作解析

王献之《洛神赋十三行》被前人誉为小楷极则，不少书家都将其视为学习小楷的不二选择。"工欲善其事，必先利其器"，临摹此帖最好选用硬毫小楷毛笔，笔毫弹性应接近或强于七紫三羊；用墨选少胶墨液或以墨锭磨墨；用纸以偏熟的宣纸为佳。学书者在临摹前，应反复读帖，做到"下笔有由"，避免盲目抄帖。在练习中，除了要对笔法和结构的特征做强化练习外，还应重视局部笔画之间及整个字的笔势贯通，认真揣摩书家挥运时的速度与节奏，努力实现流畅、连贯的书写。临摹时，字形大小最好接近原帖。书写全篇需特别注意字与字、行与行之间的关系，包括上下、左右、大小、提按、穿插、疏密、开合、欹正等。书写时顺势而为，尽量不用界格控制章法，让每行字的重心顺应字势自然摆动，不使行距雷同，力求体现原帖生动活泼、自然摇曳的行气。

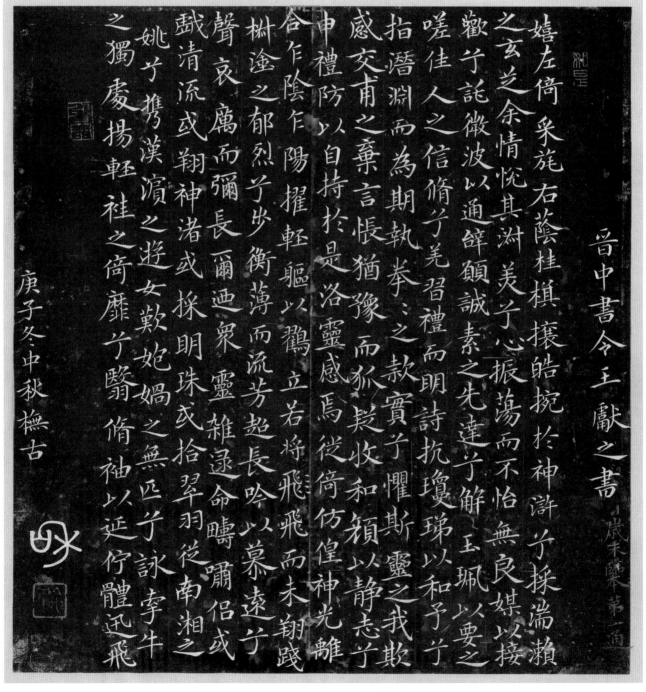

禹中秋临《洛神赋十三行》

下面这幅作品，是书者以《洛神赋十三行》笔法书写的《兰亭序》。此次创作选用的是玉版十三行仿古拓片纸，尺寸为 24cm×26cm，用墨为白色墨液配以藤黄颜料。作品落款与标题高低错落，形成呼应之势。以《洛神赋十三行》的风格进行创作时，有时可以直接使用帖中原字字形，有时则不能简单照搬，而应根据章法需要适当改变其大小俯仰之势，使其与行列相协调，如下面这幅作品中的"之""左""信""长"等字。遇到原帖中没有的字时，可将帖中的笔画、偏旁进行拆分、重组，模仿原帖笔意"造字"。如此幅作品中的"由"字，可根据原帖中"袖"字的右半部分加以改造；"时"字可根据原帖中"明"字的左部和"诗"字的右部进行组合。《洛神赋十三行》中的字有时带有行书笔意，有时以点替代某些笔画，如"晋""书""感""汉"等字，我们可以借鉴这些处理方法，将其灵活运用于创作之中。这样化繁为简，化静为动，可以给作品带来更多意趣，如此幅作品中的"拟""法""秋"等字。

临摹与创作都不可急于求成，只有找准方法，反复练习，深入推敲，才能获得真正的进步。

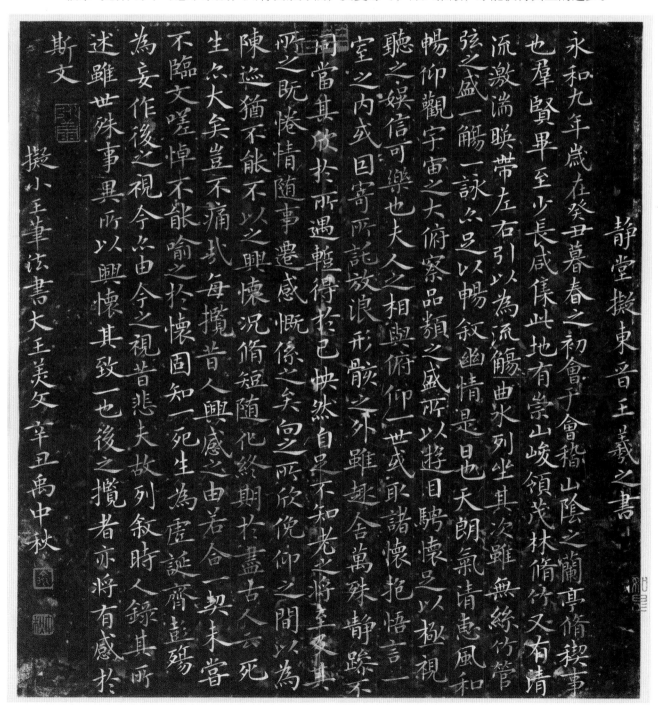

禹中秋　楷书小品　王羲之《兰亭序》

黄庭经

黄庭经。上有黄庭下关元。后有幽阙前（有）命门。嘘吸庐外（出）入丹田。审能行之可长存。黄庭中人衣朱衣。关门壮龠盖两扉。幽阙侠之高巍巍。丹田之中精气微。玉池清水上生肥。灵根坚固志不衰。中池有士服赤朱。横下三寸神所居。中外相距重闭之。神庐之中务修治。玄雍气管受精苻。急固子精以自持。宅中有士常衣绛。子能见之可不病。横理长尺约其上。子能守之可无恙。呼噏庐间以自偿。保守

兗堅身受慶方寸之中謹蓋藏精神還歸老復壯俠
以幽闕流下竟養子玉樹不可杖至道不煩不旁迕
靈臺通天臨中野方寸之中至關下
既是公子教我者明堂四達法海源真人子丹當我前
三關之間精氣深子欲不死脩崑崙絳宮重樓十二級
宮室之中五采集神之子中池立下有長城玄谷邑長
生要眇房中急棄捐淫欲專守精寸田尺宅可治生繫
子長流志安寧觀志流神三奇靈閑暇無事心太平

兑坚身受庆。方寸之中谨盖藏。精神还归老复壮。侠
以幽阙流下竟养子玉树不可杖。至道不烦不旁迕。灵
台通天临中野。方寸之中至关下。
玉房之中神门户。既是公子教我者。明堂四达法海源。
真人子丹当我前。三关之间精气深。子欲不死修昆仑。
绛宫重楼十二级。宫室之中五采集。
生要眇房中急。弃捐淫欲专守精。寸田尺宅可治生。
子长流志安宁。观志流神三奇灵。闲暇无事心太平。
赤神之子中池立。下有长城玄谷邑。长生要眇房中急。弃捐淫欲专守精。寸田尺宅可治生。系子长流志安宁。观志流神三奇灵。闲暇无事心太平。

常存玉房视明达。时念大仓不饥渴。役使六丁神女谒。闭子精路可长活。正室之中神所居。洗心自治无敢污。历观五藏视节度。六府修治洁如素。虚无自然道之故。物有自然事不烦。垂拱无为心自安。（体）虚无之居在廉间。寂莫旷然口不言。恬惔无为游德园。积精香洁玉女存。作道忧柔身独居。扶养性命守虚无。恬惔无为何思虑。羽翼以成正扶疏。长生久视乃飞去。五行参差同根节。三五合气要本一。谁与共之升日月。

抱珠

怀玉和子室。子自有之持无失。即得不死藏金室。出月入日是吾道。天七地三回相守。升降五行一合九。玉石落落是吾宝。子自有之何不守。

心晓根蒂养华采。服天顺地合藏精。七日之（奇）五连相合。昆仑之性不迷误。九源之山何亭亭。中有真人可使令。蔽以紫宫丹城楼。侠以日

月如明珠。万岁昭昭非有期。外本三阳神自来。内养三神可长生。魂欲上天魄入渊。还魂反魄道自然。旋玑悬珠环无端。玉（石）户金蘥身兒坚。

可长生魂欲上天魄入渊。还魂反魄道自然。旋玑悬珠环无端。玉石户金蘥身兒坚。载地玄天回乾坤。象以四

时赤如丹。前仰后卑各异门。送以还丹与玄泉。象龟引气致灵根。中有真人巾金巾。负甲持符开七门。此非枝叶实是根。昼夜思之可长存。仙人道士非可神。积精所致为专年。人皆食谷与五味。独食大和阴阳气。故能不死天相既。心为国主五藏王。受意动静气得行。道自守我精神光。昼日昭昭夜自守。渴自得饮饥自饱。经历六府藏卯酉。转阳之阴藏于九。常能行之不知老。肝之为气调且长。罗列五藏生三光。上合三焦道饮（酱）浆。我

神魂魄在中央。随鼻上下知肥香。立于悬雍通明堂。伏于玄门候天道。近在于身还自守。精神上下关分理。通利天道至灵根。七孔已通不知老。

还坐（阴阳）天门候阴阳。下于咙喉通神明。过华盖下清且凉。入清冷渊见吾形。期成还丹可长生。还过华池动肾精。立于明堂临丹田。将使

诸神开命门。通利天道至灵根。阴阳列布如流星。肺之为气三焦起。上（服）伏天门候故道。窥视天地存童子。调和精华理发齿。颜色润泽不

复白。

下于喉咙何落落。诸神皆会相求索。下有绛宫紫华色。隐在华盖通神庐。专守心神转相呼。观我诸神辟除耶。脾神还归依大家。至于胃管通虚无。闭塞命门如玉都。寿专万岁将有余。脾中之神舍中宫。上伏命门合明堂。通利六府调五行。金木水火土为王。日月列宿张阴阳。二神相得下玉英。五藏为主肾最尊。伏于大阴成其形。出入二窍舍黄庭。呼吸虚无见吾形。强我筋骨血脉盛。恍惚不见过清灵。恬惔无欲遂得生。还于七

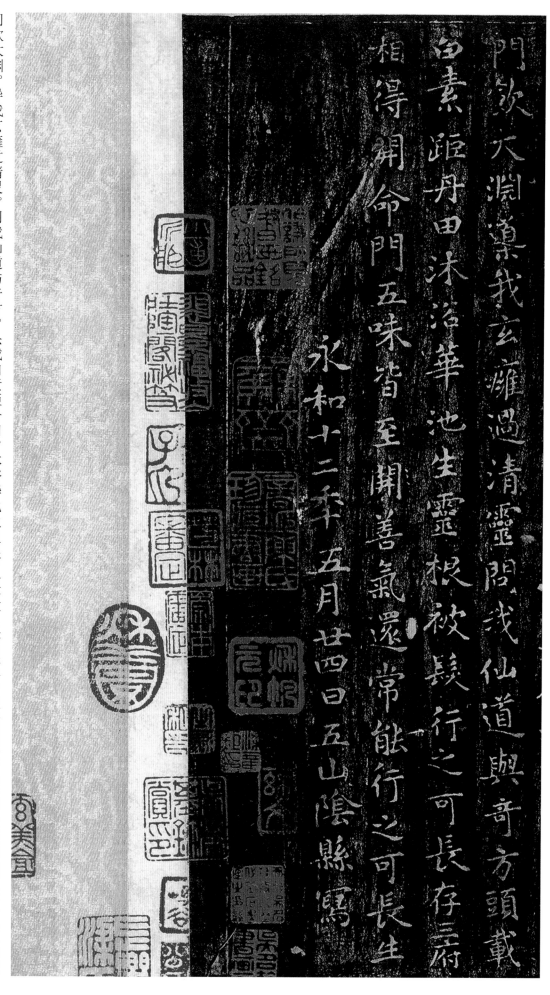

门饮大渊。导我玄雍过清灵。问我仙道与奇方。头载白素距丹田。沐浴华池生灵根。被发行之可长存。三府相得开命门。五味皆至（开）善气还。常能行之可长生。永和十二年五月廿四日五山阴县写。

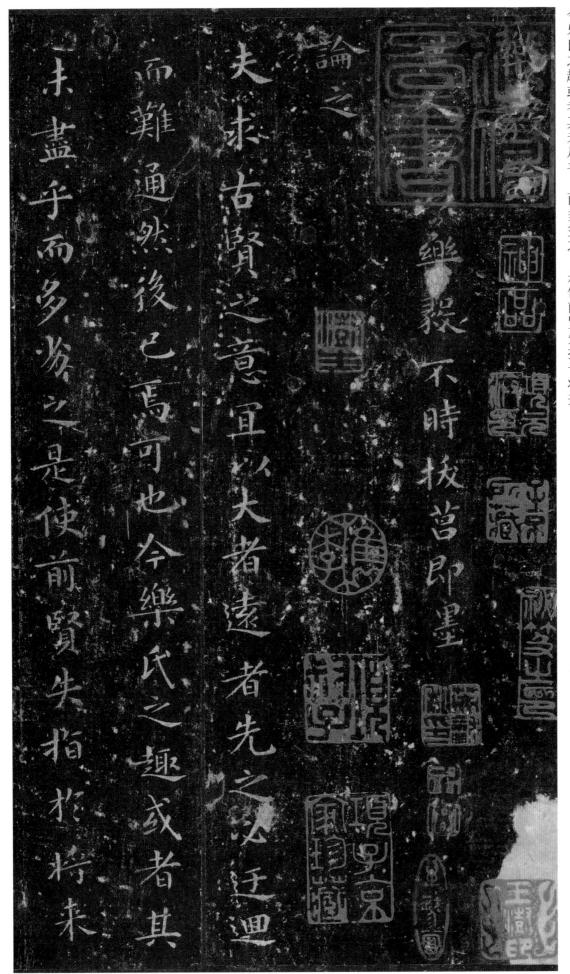

乐毅论。世人多以乐毅不时拔莒。即墨为劣。是以叙而论之。夫求古贤之意。宜以大者远者先之。必迂回而难通。然后已焉可也。今乐氏之趣或者其未尽乎。而多劣之。是使前贤失指于将来。

不六惜哉觀樂生遺燕惠王書其殆庶乎

機合乎道以終始者與其喻昭王曰伊尹放

大甲而不疑大甲受放而不怨是存大業於

至公而以天下為心者也夫欲極道之量務以

天下為心者必致其主於盛隆合其趣於先

王茍君臣同苻斯大業定矣于斯時也樂生

不亦惜哉。观乐生遗燕惠王书。其殆庶乎机。合乎道以终始者与。其喻昭王曰。伊尹放大甲而不疑。大甲受放而不怨。是存大业于至公。而以

天下为心者也。夫欲极道之量。务以天下为心者。必致其主于盛隆。合其趣于先王。苟君臣同苻。斯大业定矣。于斯时也。乐生

之志。千載一遇也。亦將行千載一隆之道。豈其局迹當時。止于兼并而已哉。夫兼并者。非樂生之所屑。強燕而廢道。又非樂生之所求也。不屑苟得。則心無近事。不求小成。斯意兼天下者也。則舉齊之事。所以運其機而動四海也。夫討齊以明燕主之義。此兵不興於為

之志千載一遇也么將行千載一隆之道豈其局蹟當時止救兼并而已哉夫兼并者非樂生之所屑彊燕而廢道又非樂生之所求也不屑苟得則心無近事不求小成斯意兼天下者也則舉齊之事所以運其機而動四海也夫討齊以明燕主之義此兵不興於為

利矣。围城而害不加於百姓。此仁心着於遐迩矣。举国不谋其功。除暴不以威力。此至德全于天下矣。迈全德以率列国。则几于汤武之事矣。乐生方恢大纲。以纵二城。牧民明信。以待其弊。使即墨。莒人顾仇其上。愿释干戈。赖我犹亲。善守之智。无所之施。然则求

利矣。围城而害不加於百姓。此仁心着於遐迩矣。举国不谋其功。除暴不以威力。此至德全于天下矣。迈全德以率列国。则几于汤武之事矣。乐生方恢大纲。以纵二城。牧民明信。以待其弊。使即墨。莒人顾仇其上。愿释干戈。赖我犹亲。善守之智。无所之施。然则求

仁得仁。即墨大夫之义也。任穷则从。微子适周之道也。开弥广之路。以待田单之徒。长容善之风。以申齐士之志。使夫忠者遂节。通者义着。昭之东海。属之华裔。我泽如春。下应如草。道光宇宙。贤者托心。邻国倾慕。四海延颈。思戴燕主。仰望风声。二城必从。则王业

隆矣雖淹留於兩邑乃致速於天下不幸

之變世所不圖敗於垂成時運固然若乃逼

之以威劫之以兵則攻取之事求欲速之切使

燕齊之士流血於二城之間侈殺傷之殘示

四國之人是縱暴易亂貪以成私鄰國望之其

猶豺虎既大墮稱兵之義而喪濟弱之仁

隆矣。雖淹留于两邑。乃致速于天下。不幸之变。世所不图。败于垂成。时运固然。若乃逼之以威。劫之以兵。则攻取之事。求欲速之功。使燕齐之士流血于二城之间。侈杀伤之残。示四国之人。是纵暴易乱。贪以成私。邻国望之。其犹豺虎。既大堕称兵之义。而丧济弱之仁。

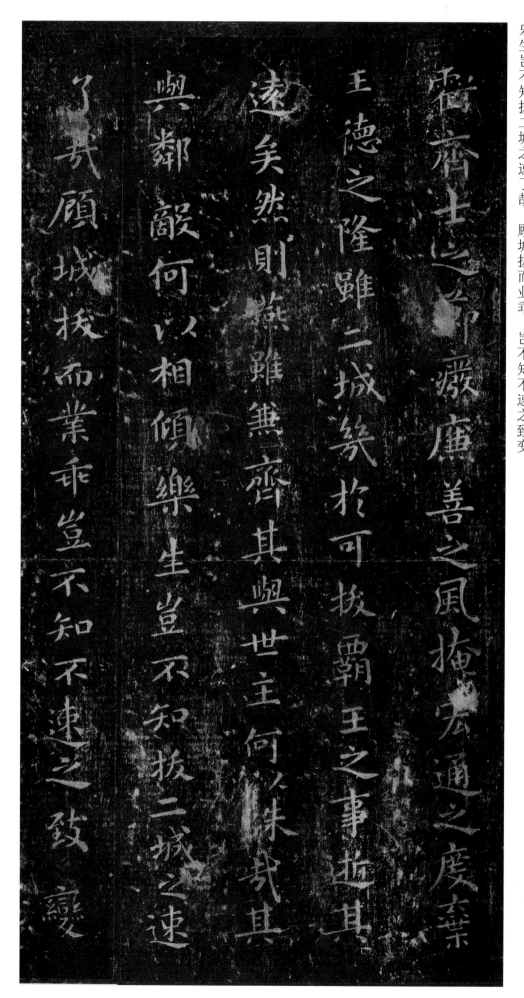

亏齐士之节。废廉善之风。掩宏通之度。弃王德之隆。虽二城几于可拔。霸王之事逝其远矣。然则燕虽兼齐。其与世主何以殊哉。其与邻敌何以相倾。乐生岂不知拔二城之速了哉。顾城拔而业乖。岂不知不速之致变。

顾业乖与变同。由是言之。乐生不屠二城。其亦未可量也。永和四年十二月廿四。

孝女曹娥碑

孝女曹娥碑。孝女曹娥者。上虞曹盱之女也。其先与周同祖。末胄荒沉。爰来适居。盱能抚节安歌。婆娑乐神。以汉安二年五月。时迎伍君。逆涛而上。为水所淹。不得其尸。时娥年十四。号慕

思盱哀唼潈畔旬有七日遂自投江死经五
日抱父尸出以漢安迄于元嘉元年青龍在
辛卯莫之有表度尚諓祭之誄之辝曰
伊惟孝女曄曄之姿偏其返而令色孔儀
窈窕淑女巧唉倩兮宜其家堂在洽之陽待

思盱。哀吟泽畔。旬有七日。遂自投江死。经五日。抱父尸出。以汉安迄于元嘉元年。青龙在辛卯。莫之有表。度尚设祭之诔之。辞曰。伊惟孝女。

晔晔之姿。偏其返而。令色孔仪。窈窕淑女。巧笑倩兮。宜其家室。在洽之阳。待

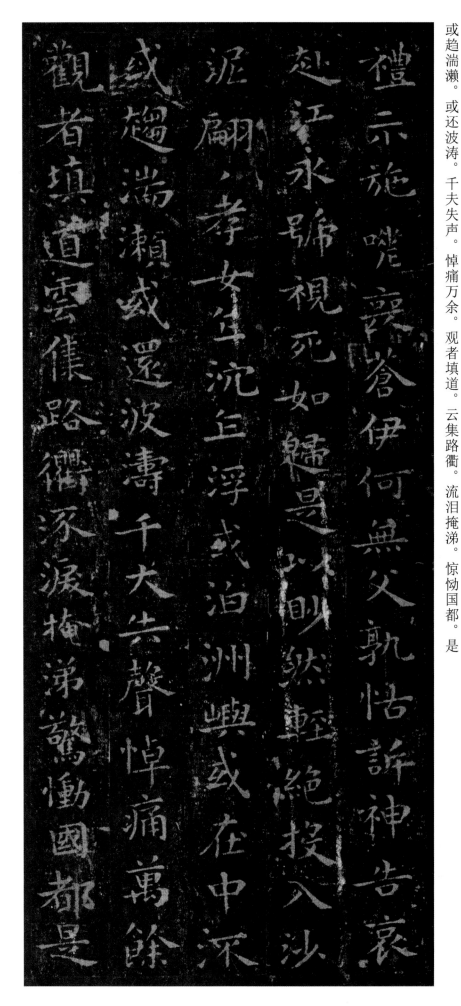

礼示施。嗟丧慈父。彼苍伊何。无父孰怙。诉神告哀。赴江永号。视死如归。是以眇然轻绝。投入沙泥。翩翩孝女。乍沉乍浮。或泊洲屿。或在中流。或趋湍濑。或还波涛。千夫失声。悼痛万余。观者填道。云集路衢。流泪掩涕。惊恸国都。是

以衰姜哭市。杞崩城隅。或有勉面引镜。劈耳用刀。坐台待水。抱树而烧。於戏孝女。德茂此俦。何者大国。防礼自修。岂况庶贱。露屋草茅。

不扶自直。不镂而雕。越梁过宋。比之有殊。哀此贞厉。千载不渝。呜呼哀哉。乱曰。

铭勒金石。质之乾坤。岁数历祀。丘墓起坟。光于后土。显照天人。生贱死贵。义之利门。何怅华落。雕零早分。葩艳窈窕。永世配神。若尧二女。为湘夫人。时效彷佛。以招后昆。汉议郎蔡雍闻之来观。夜暗。手

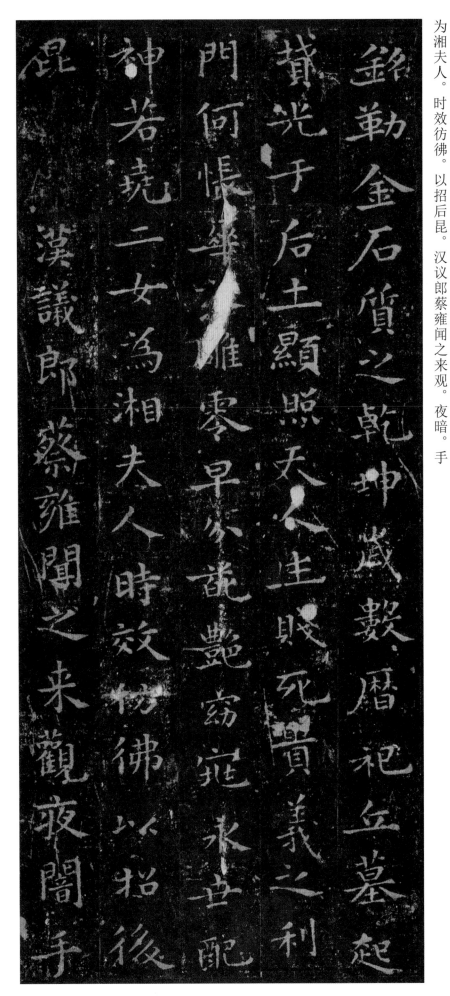

摸其文而读之。雍题文云。黄绢幼妇。外孙齑臼。又云。三百年后碑冢当堕江中。当堕不堕。逢王曰。升平二年八月十五日记之。

东方朔画赞

大夫讳朔。字曼倩。平原厌次人也。魏建安中。分厌次以为乐陵郡。故又为郡人焉。先生事汉武帝。汉书具载其事。先生瑰玮博达。

思周变通。以为浊世不可以富贵也。故薄游以取位。苟出不可以直道也。故颉抗以傲世。傲世不可以垂训。故正谏以明节。明节不可以久安也。

故谈谐以取容。洁其道而秽其迹。清其质而浊其文。弛张而不为耶。进退而不离群。若乃远心旷度。赡智宏材。倜傥博物。触类多能。合变以明筭。

幽赞以知来。 自三坟。 五

典。八素。九丘。阴阳图纬之学。百家众流之论。周给敏捷之辨。枝离覆逆之数。经脉药石之艺。射御书计之术。乃研精而究其理。不习而尽其巧。经目而讽于口。过耳而暗于心。夫其明济开豁。苞含弘大。凌轹卿相。嘲哈豪桀。戏万乘若寮友。视畴列如草芥。雄节迈伦。高气盖世。可谓拔乎其萃。游方之外者也。谈者又以先生嘘吸冲私。吐故纳新。蝉蜕龙变。弃世登仙。神交造

化。灵为星辰。此又奇怪恍惚。不可备论者也。大人来此国。仆自京都言归定省。睹先生之县邑。想[先生]之高风。俳佪路寝。见先生之遗像。逍遥城郭。睹[先生]之祠宇。慨然有怀。乃作颂曰。其辞曰。矫矫先生。肥遁居贞。退弗终否。进亦避荣。临世濯足。稀古振缨。涅而无滓。既浊能清。无滓伊何。高明克柔。无能清伊何。视涔若浮。乐在必行。处俭冈忧。跨世凌时。远蹈独游。瞻望往代。爰想遐

踪。邈先生其道猶龍染跡朝隱和而不同樓遲下位耶以從容我來自東言適茲邑敬問墟墳企伫原隰虛墓徒存精靈永戢民思其軌祠宇斯立俳佪寺寢遺像在圖周宇庭序荒蕪榱棟傾落草萊弗除肅先生豈焉是居其弗遊遊我情昔在有德冈不遺靈天秩有禮鑒孔明仿佛風塵用乘頌聲

永和十二年五月十三日書與王敬仁

踪。邈邈先生。其道犹龙。染迹朝隐。和而不同。栖迟下位。聊以从容。我来自东。言适兹邑。敬问墟坟。企伫原隰。虚墓徒存。精灵永戢。

祠宇斯立。俳佪寺寝。遗像在图。周游祠宇。庭序荒芜。榱栋倾落。草莱弗除。肃肃先生。岂焉是居。是居弗刑。游游我情。昔在有德。冈不遗灵。

天秩有礼。神鉴孔明。仿佛风尘。用垂颂声。永和十二年五月十三日书与王敬仁。

洛神赋十三行

晋中[书]令王献之书。……嬉。左倚采旄。右荫桂旗。攘皓挽于神浒兮。采湍濑之玄芝。余[情]悦其淑美兮。心振荡而不怡。无良媒以接欢兮。托微波以通辞。愿诚素之先达兮。解玉佩以要之。嗟佳人之信修兮。羌习礼而明诗。抗琼珶以和予兮。指潜渊而为期。执拳拳之款实兮。惧斯灵之我欺。感交甫之弃言。怅犹豫而狐疑。收和颜以静志兮。

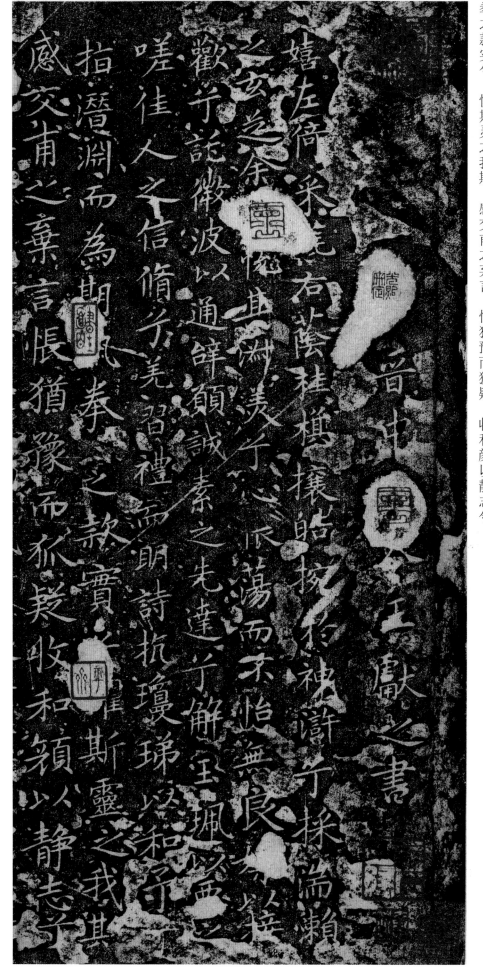

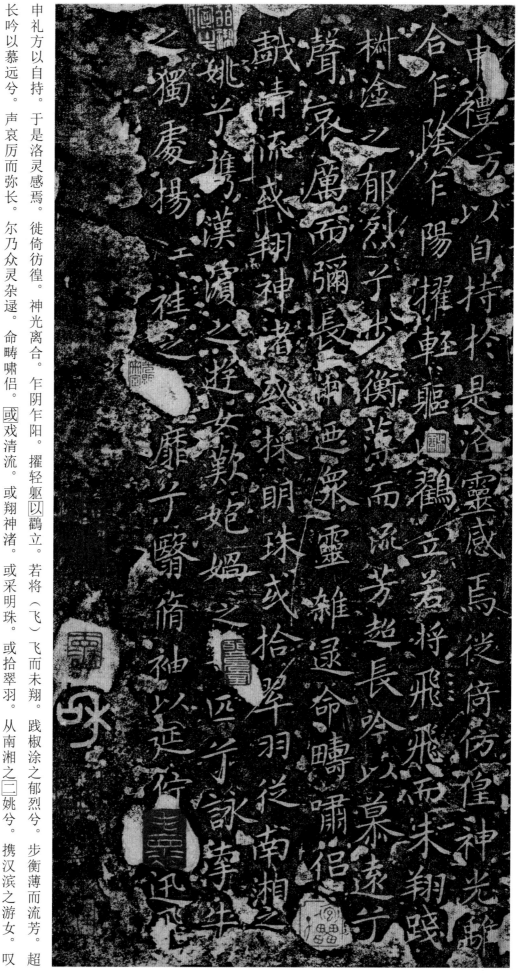

申礼方以自持。于是洛灵感焉。徙倚彷徨。神光离合。乍阴乍阳。擢轻躯以鹤立。若将（飞）飞而未翔。践椒涂之郁烈兮。步衡薄而流芳。超

长吟以慕远兮。声哀厉而弥长。尔乃众灵杂遝。命畴啸侣。或戏清流。或翔神渚。或采明珠。或拾翠羽。从南湘之二姚兮。携汉滨之游女。叹

妩娟之无匹兮。咏牵牛之独处。扬轻袿之猗靡兮。翳修袖以延伫。体迅飞……